中國碑帖名品

二編

[三十二]

三老諱字忌日刻石

上海書畫出版社

《中國碑帖名品二編》編委會

編委會主任

　　王立翔

編委（按姓氏筆畫爲序）

　　王立翔　田松青

　　朱艷萍　張恒烟

　　孫稼阜　馮　磊

　　馮彦芹

本册責任編輯

　　馮　磊

本册選編注釋

　　俞　豐　陳鐵男

本册圖文審定

　　田松青

前言

中華文明綿延五千餘年，文字實具第一功。從倉頡造字而雨粟鬼泣的傳說起，歷經華夏子民智慧聚集、薪火相傳，終使漢字生生不息、蔚爲壯觀。伴隨著漢字發展而成長的中國書法，基於漢字象形表意的特性，在一代又一代書寫者的努力之下，最終超越其實用意義，成爲一門世界上其他民族文字無法企及的純藝術，并成爲漢文化的重要元素之一。在中國知識階層看來，書法是中國人『澄懷味象』、寓哲理於詩性的藝術最高表現方式，她淨化、提升了人的精神品格，歷來被視爲『道』『器』合一。而事實上，中國書法確實包羅萬象，從孔孟釋道到各家學說，從宇宙自然到社會生活，中華文化的精粹，在其間都得到了種種反映，書法無愧爲中華文化的載體。書法又推動了漢字的發展，篆、隸、草、行、真五體的嬗變和成熟，源於無數書家承前啓後、對漢字美的不懈追求，多樣的書家風格，則愈加顯示出漢字的無窮活力。那些最優秀的『知行合一』的書法家們是中華智慧的實踐者，他們匯成的這條書法之河印證了中華文化的發展。

因此，學習和探求書法藝術，實際上是瞭解中華文化最有效的一個途徑。歷史證明，漢字及其書法衝破了民族文化的隔閡和時空的限制，在世界文明的進程中發生了重要作用。我們堅信，在今後的文明進程中，這一獨特的藝術形式，仍將發揮出巨大的力量。然而，在當代社會經濟高速發展、不同文化劇烈碰撞的時期，書法也遭遇前所未有的挑戰，這其間自有種種因素，而漢字書寫的退化，或許是書法之道出現踟躕不前窘狀的重要原因，因此，有識之士深感傳統文化有『迷失』和『式微』之虞。書法藝術的健康發展，有賴於對中國文化、藝術真諦更深刻的體認，彙聚更多的力量做更多務實的工作，這是當今從事書法工作的專業人士責無旁貸的重任。

有鑒於此，上海書畫出版社以保存、還原最優秀的書法藝術作品爲目的，從系統觀照整個書法史藝術進程的視綫出發，於二〇一一年至二〇一五年間出版《中國碑帖名品》叢帖一百種，得到了廣大書法讀者的歡迎，成爲當代書法出版物的重要代表。爲了能夠更好地呈現中國書法的魅力，滿足讀者日益增長的需求，我們決定推出叢帖二編。二編將承續前編的編輯初衷，擴大名作的彙集數量，進一步提升品質，以利讀者品鑒到更多樣的歷代書法經典，獲得對中國書法史更爲豐富的認識，促進對這份寶貴遺産更深入的開掘和研究。

上海書畫出版社

簡介

《三老諱字忌日刻石》，俗稱《三老碑》，又稱《三老諱字忌日記》。清咸豐二年（一八五二）夏五月出土於浙江餘姚客星山下，爲嚴陵塢周世熊所得。咸豐十一年（一八六一），太平天國軍攻陷餘姚，碑被士兵撲地起灶，幸碑文未損。民國八年（一九一九）周氏後人無力常保碑石，轉售滬上商人陳渭泉。民國十年（一九二一）碑石已至上海，滬上外商欲以重金收購，事爲浙江沈寶昌等獲悉，後經西泠印社丁仁等人多方呼籲，募捐集八千金購得，并於杭州西泠印社築石室保存。現藏杭州西泠印社漢三老石室。此刻石高九十一釐米，寬四十五釐米。除刻字面略平正外，其餘幾面皆未打磨，凹凸不平。石刻正面上部有刻畫痕迹，有學者認爲係碑額文字，惜出土時已斷，難以辨認，亦無定論。石面有界框，框内以界綫分左右兩直列，右側自上而下又分四欄。石刻無刊刻年月，文中有東漢光武帝建武二十八年（五二）五月十日，當刻於之後不久。石刻無撰書者姓名，爲三老『通』的孫子『邯』所立，以記述祖父母、父母名字及忌日。書法寬舒圓潤，拙樸質厚。爲漢代石刻中之名品。

今選用之本爲滬上童衍方先生所藏精拓本，右側第四欄首行『次子邯』之『次』字外界格已泐去，雖非初拓，却是歸西泠印社之初精拓本，哈麖舊藏，有吳昌碩題首，吳藏堪、馮煦邊跋。係首次原色影印。正文部分爲便於原大刊印，特將整幅拓本的圖版依傳統剪裱樣式裁切并重新排列，題跋亦如此處理。

漢三老諱字忌日碑

觀津先生屬篆
頌於滬上癖斯堂
癸亥冬吳昌碩時年八十

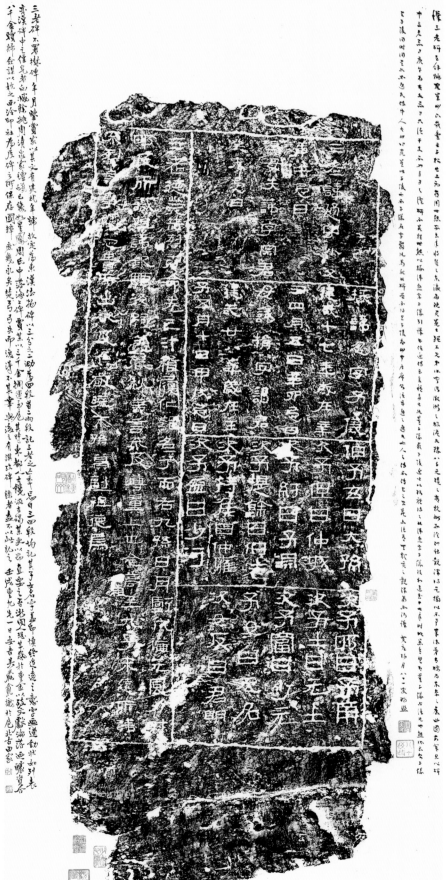

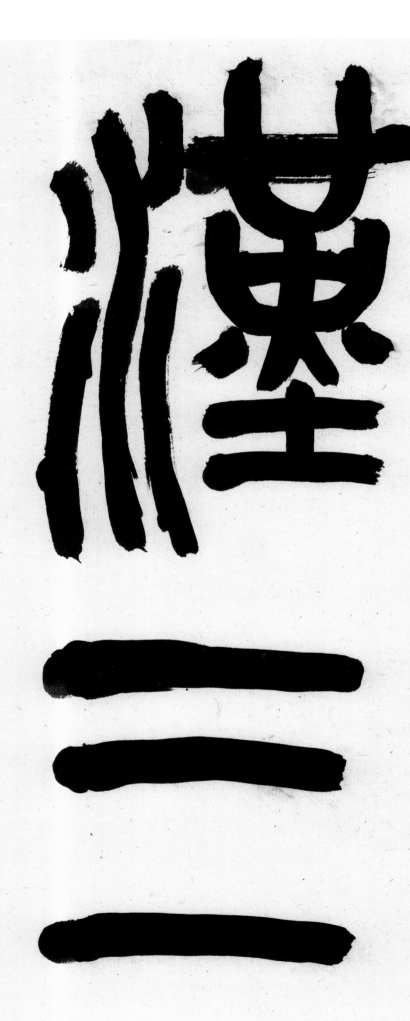

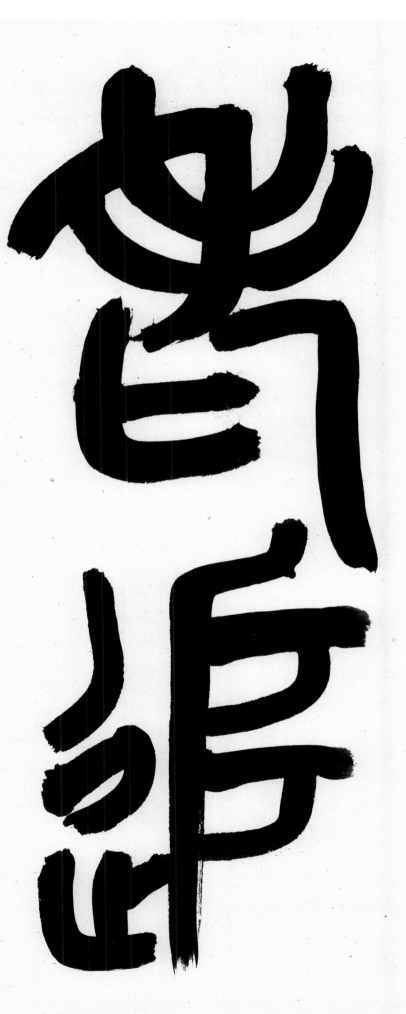

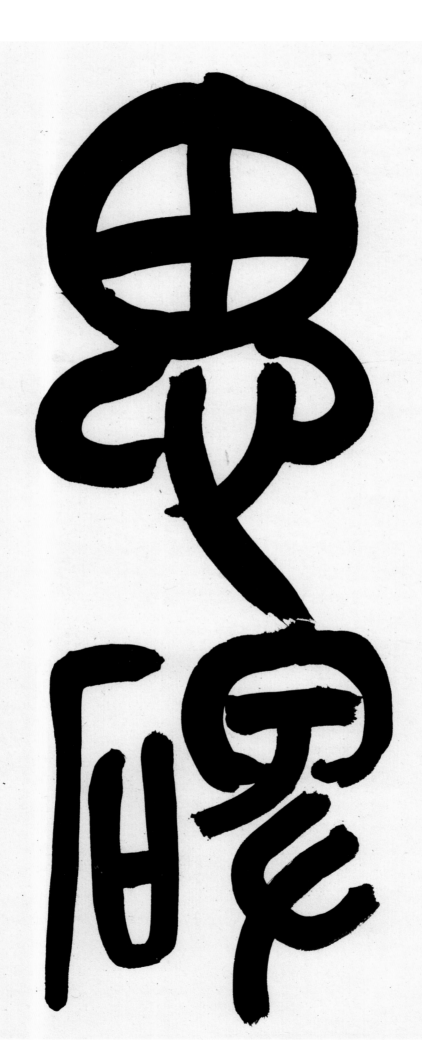

觀津先生屬篆

頌於滬上癖斯堂

癸亥冬吳昌碩時年八十

三老：秦漢時期掌管地方鄉縣教化的學官。秦置鄉三老，漢增置縣三老、郡三老，輔助地方官員推行政令，可免稅賦徭役，一般爲德高望重的老者擔任，但碑文并未言明是何等級。《漢書·高帝紀》：「舉民年五十以上，有修行、能帥衆爲善，置以爲三老，鄉一人。擇鄉三老一人爲縣三老，與縣令丞尉以事相教，復勿繇戍。」

庚午：古時以干支紀年月日，紀日爲六十甲子日一循環。此處庚午當爲忌日。此文中未録何月，疑係其祖母已逝去多年，不詳其具體忌日爲何月。參見鄧國軍《漢代『三老碑』與古代忌日之制的變遷》。

忌日：指父母或其他長輩親屬逝世的日子。舊俗因禁忌宴飲、出遊、作樂、婚嫁等事，故稱。

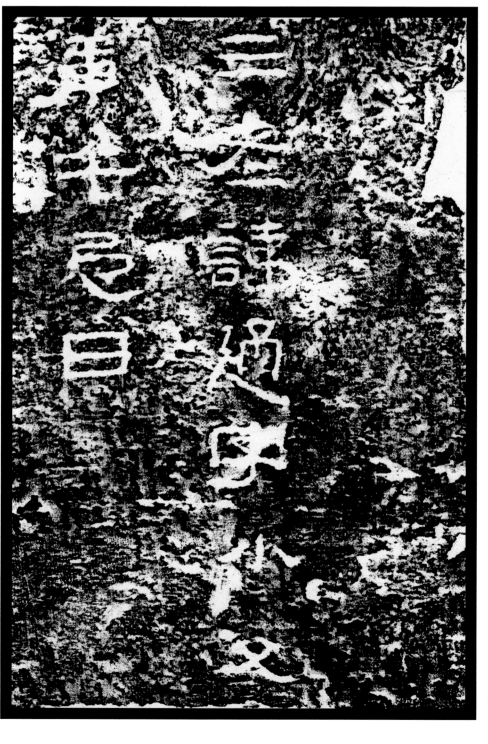

三老諱通，字小父， ／庚午忌日。 ／

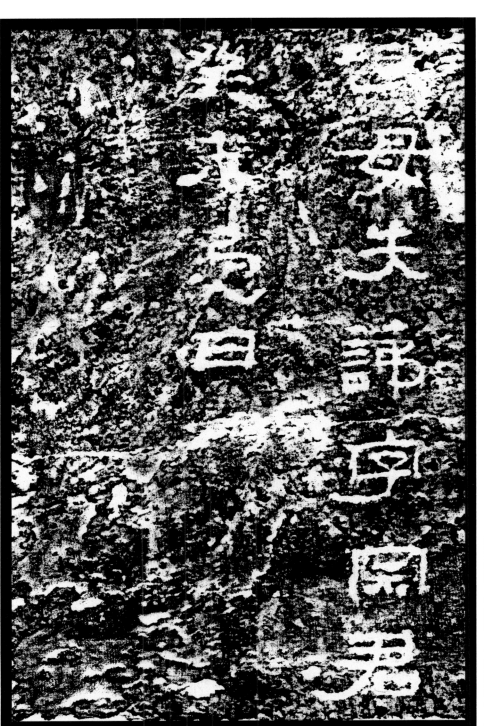

祖母失諱，字宗君，／癸未忌日。／

失諱：佚失其名諱。

掾諱忽：父親官至掾吏，名忽。掾，古時佐屬官吏之通稱，正曰掾，副曰屬，掌通判、功曹、倉曹、户曹等事。

子儀：前代學者認爲此即漢代董子儀。《後漢書·任延傳》：「更始元年（二十三）以延爲大司馬屬，拜請會稽都尉……會稽頗稱多士，延至皆禮之，聘請高行俊乂董子儀、嚴子陵等，敬待以師友之禮。」清周世熊跋文：「此諱忽字子儀者，歿於建武十七年，時地悉合，豈即董子儀歟？」另，亦有學者認爲當時嚴姓爲當地望族，享有家廟并立此碑，合情合理，應爲嚴姓。據光緒《餘姚縣志·金石篇》載：「《三老碑》碑額斷缺，無從辨其姓氏。出土點嚴陵塢爲漢徵士嚴子陵故里，嚴子陵墓在此。」東漢會稽望族，且相友。據下文「所出嚴及焦」，則董子儀之母爲嚴氏，兩家爲姻親，故前説頗可從。若父母皆姓嚴，則絶無可能。似頗爲合理。據此則推知『三老』爲董通，史籍無載。

建武十七年……公元四十一年。此建武乃東漢光武帝劉秀年號。

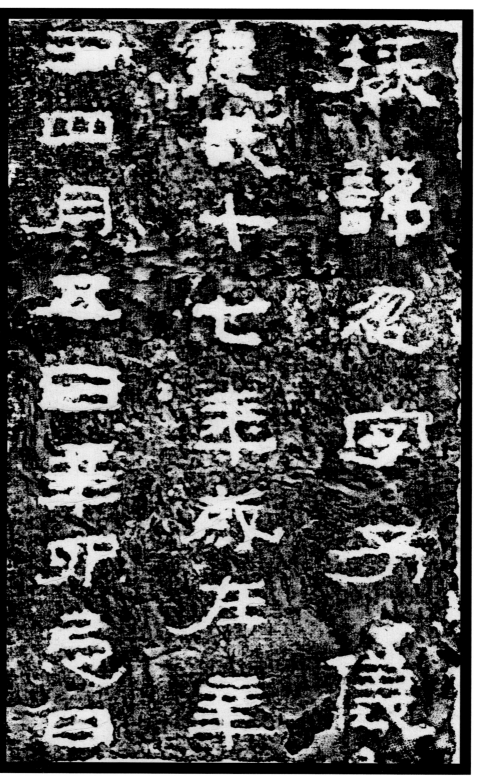

掾諱忽，字子儀，／建武十七年，歲在辛／丑，四月五日辛卯忌日。／

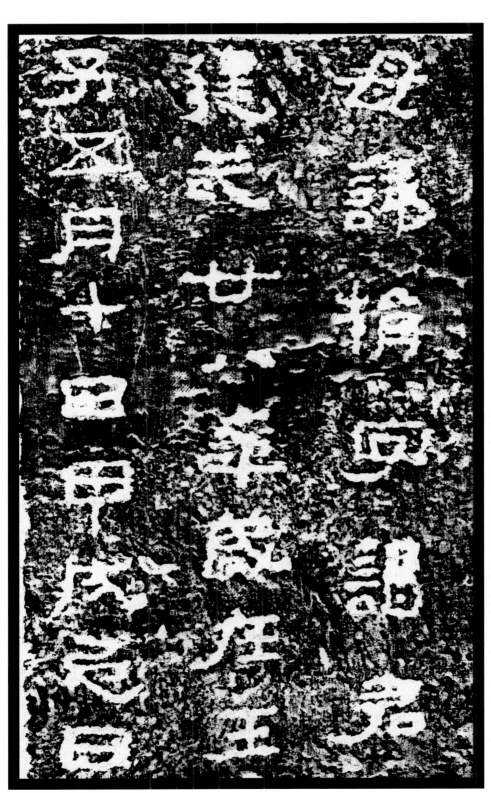

母諱捐，字謁君，／建武廿八年，歲在壬／子，五月十日甲戌忌日。／

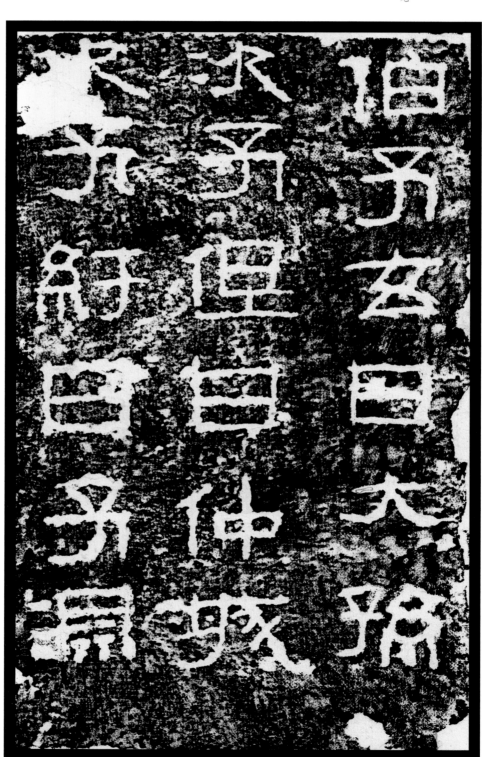

伯子玄曰大孫，／次子但曰仲城，／次子紆曰子淵，／

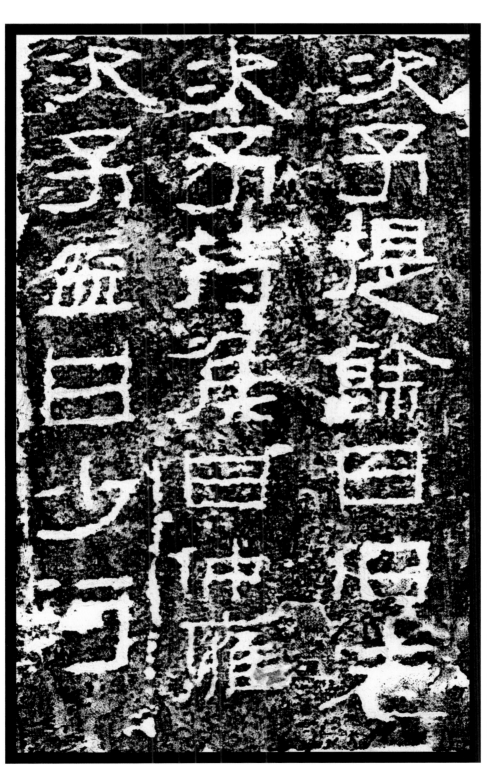

盈：或釋作「盆」。

次子提餘曰伯老，／次子持侯曰仲雁，／次子盈曰少河，／

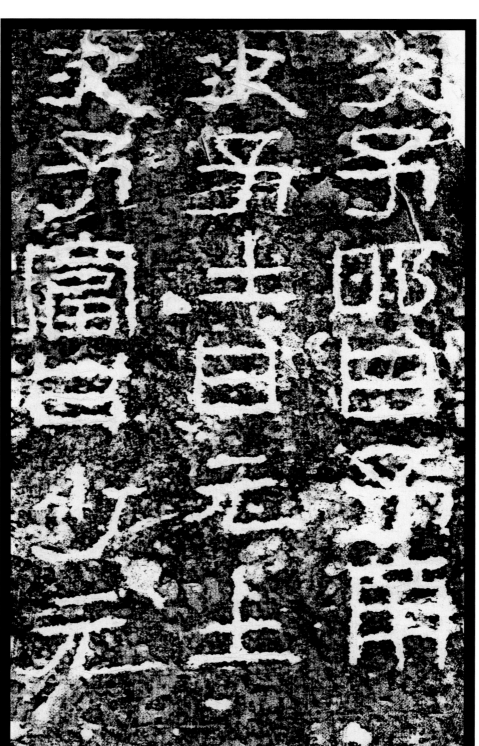

士：或釋作『土』，非是。按：漢碑一般將『士』寫作『士』，將『土』寫作『土』，差別甚明。

次子邘曰子南，／次子士曰元士，／次子富曰少元。／

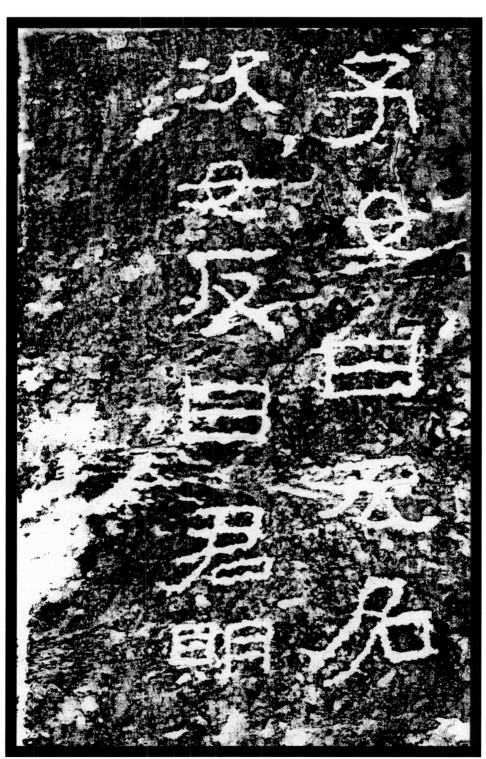

元名：或释作『无名』。按，元，长也。又字形亦
合。当以『元名』爲正。

子女曰元名，／次女反曰君明。／

赫烈：顯赫，顯盛。

克命先己：克配天命，先求諸己。克，能夠勝任。先己，爲人處世以嚴於律己、反躬自省爲先。

汁稽履化：協助治理，施行教化。汁，叶，古「協」字，漢碑中常以「叶」作「汁」。稽，考核，治理。

難名：德業隆盛，難以具表。

日月虧代：日月盈虧更迭，指歷經許多歲月。

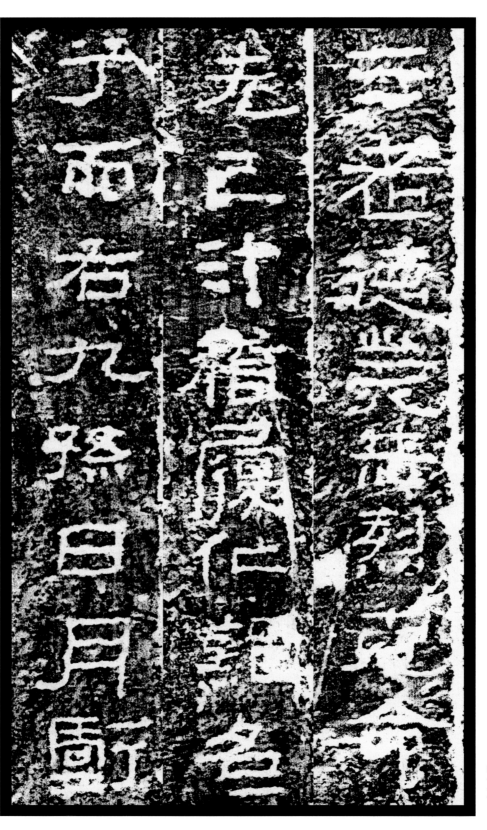

三老德業赫烈，克命／先己，汁稽履化，難名／兮。而右九孫，日月虧／

元風力射：元始之風依然強勁。意為先代遺風并未衰減，九孫仍能恪守家法。

邯：即上文三老第七孫，爲立碑者。

欽顯後嗣：崇敬顯揚，以昭示後世子孫。

言不及尊：言辭中要注意規避尊長名諱。這是古人避諱通例。

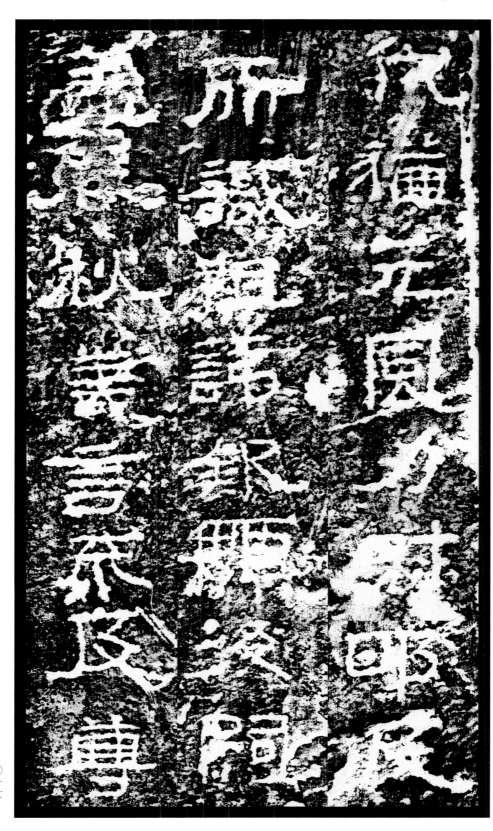

代，猶元風力射。邯及／所識祖諱，欽顯後嗣。／蓋《春秋》義，言不及尊，／

翼上：對祖先恭謹。翼，恭敬，遮護。

貴所出嚴及焦：《爾雅·釋訓》：『男子謂姊妹之子爲出。』《左傳·成十三年》：『康公，我之自出。』《注》：『秦康公，晋之甥也。』吳恒《三老碑題跋》：『母家曰「出」……嚴乃祖母之氏，焦則其母氏。』按，此處或指祖母宗君姓嚴，母親謁君姓焦。

翼上也。念高祖至九子／未遠，所諱不列，言事／觸忌，貴所出嚴及焦，／

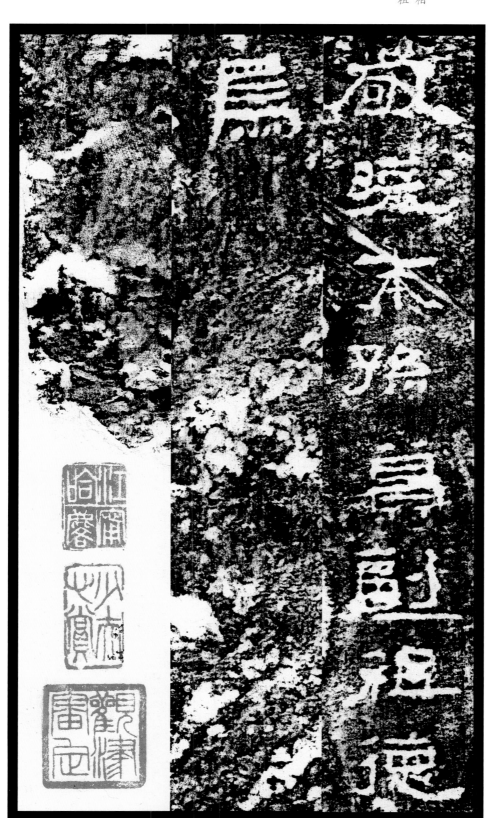

敬曉末孫，冀副祖德／焉。／

冀副祖德：冀，希冀。副，相符，相配。一説釋作『莫副祖德』，意爲使祖宗德業可以祭莫享配於家廟中。

三老碑不署楫碑年月鑒賞家以其
文有建武年號故定為東漢法物碑
以三公之二泐蒙四段首二兩段記三老之丕
季忌日三四段均記其子女名字蓋師
慎終追遠之意字畫遒勁狀如列表

亦漢碑中之僅見者向減餘挑周清臭

家壇碌毛幾如星鳳周氏中落海上碑

賈某以三千金捆運而居其時東都之

饒涎去碣某吏以昂直要之吾港園

恐其惑於重金以致天鴰淪落迤邐資奉

八千金贖歸 儉謀以杭之西泠印社爲度

碑之所保存國粹 廢幾永矣楚弓

弓失而復得不其韙與後之有譔攷

碑錄者壼不以此記之 壬戌重九先一日

安吉吴昌齡識於庵北古田家

○二三

懷之老矣将之何瓶宽里以公歲毫无救

世上而庶周也然子去連情堪之東瀛而泛天

意之跎不之方以中乃脩州之狼湊去臻八分

之嬌之商牧好而陰以社飢凍俯仰毛楊以示

尸軍後芳吉隔為末年之高出困局窮困且以释

毛子陵舊時同毛大可遊民間中人之卿以廣生

以子陵之兩子儀名字宿以馬死日研呈不得之

子陵命甲申序名臣乎逸之逸之之人之陽不

傳毛之石花無信尾毛紙宅之銀泥為不得操

實庵陽月八十一叟馮煦跋

歷代集評

先君子解組後，卜居邑之客星山下嚴陵塢，即漢徵士嚴先生故里也。咸豐壬子夏五月，村人入山取土，得此石。平正欲以墊墓，見石上有字，歸以告余。余往視，碑額斷缺，無從辨其姓氏。幸正文完好，共得二百十七字。因卜日設祭，移置山館，建竹亭覆之。按東漢光武、晉惠帝、東晉元帝、後趙石虎、西燕慕容忠、齊明帝、魏北海王，皆紀元『建武』，惟光武有廿八年，且值壬子。碑記其母忌日，即未必刻於是歲。字法由篆入隸，與《永平》《建初》諸石相類，定出東漢初無疑。

——清·周世熊《『三老碑』拓片跋文》（光緒《餘姚縣志·金石篇》）

兩淛第一碑。

——清·達受

東漢第一碑。

兩浙金石當以此爲冠。

——清·何紹基

厚，介篆隸間，《餘姚縣志》所謂『浙東第一石』也。

——清·汪士驤

東漢建武中立石。咸豐辛酉之亂，周氏室廬毀於火，此石以反實諸地獨幸存。文字渾古遒

——清·吳昌碩《漢三老石室記》

三老神碑去復還，長教靈氣壯湖山。漫言片石無輕重，點點猶留漢土斑。

——清·吳昌碩

《三老碑》《尊楗閣記》，右由篆變隸，隸多篆少之西漢分，建武時之碑僅此。吾於漢人書酷愛八分，以其在篆、隸之間，樸茂雄逸，古氣未漓。至桓、靈巳後，變古巳甚，滋味殊薄。於正楷不取唐人書，亦以此也。

——清·康有爲《廣藝舟雙楫》

此刻書勢屈蟠生動，於諸漢隸中最有筆法可尋。

——清·李葆恂《三邕翠墨簃題跋》

此《三老忌日記》最晚出，而文字特勝。

——清·端方

碑字疏古，類《石門頌》。

——近代·褚德彝

書法猶存瘦金遺意。

——近代·易培基

書法渾穆圓勁，與《好大王碑》極相似，爲兩浙第一古刻。

——近代·陳錫鈞

古碑妙拓墨煙濃，書得篆神簡拙工。治印分明師法在，不須辛苦守方銅。

——現代·余任天

圖書在版編目（CIP）數據

三老諱字忌日刻石/上海書畫出版社編. -- 上海：上海書畫出版社，2023.5
（中國碑帖名品二編）
ISBN 978-7-5479-3074-8

Ⅰ.①三… Ⅱ.①上… Ⅲ.①漢字－碑帖－中國－東漢時代 Ⅳ.①J292.22

中國國家版本館CIP數據核字（2023）第076455號

中國碑帖名品二編【二十一】

三老諱字忌日刻石

本社 編

責任編輯	馮 磊
審 讀	陳家紅
圖文審定	田松青
責任校對	朱 慧
封面設計	王 峥
整體設計	馮 磊
技術編輯	包賽明

出版發行 上海世紀出版集團　⑧上海書畫出版社
地址 上海市閔行區號景路159弄A座4樓
郵政編碼 201101
網址 www.shshuhua.com
E-mail shcpph@163.com
印刷 上海雅昌藝術印刷有限公司
經銷 各地新華書店
開本 710×889mm 1/8
印張 4
版次 2023年6月第1版
2023年6月第1次印刷
書號 ISBN 978-7-5479-3074-8
定價 42.00元